学一百通

中国画基础技法丛书·写意花鸟

菊谱

JUPU

ZHONGGUOHUA JICHU JIFA CONGSHU·XIEYI HUANIAO

伍小东◎著

广西美术出版社

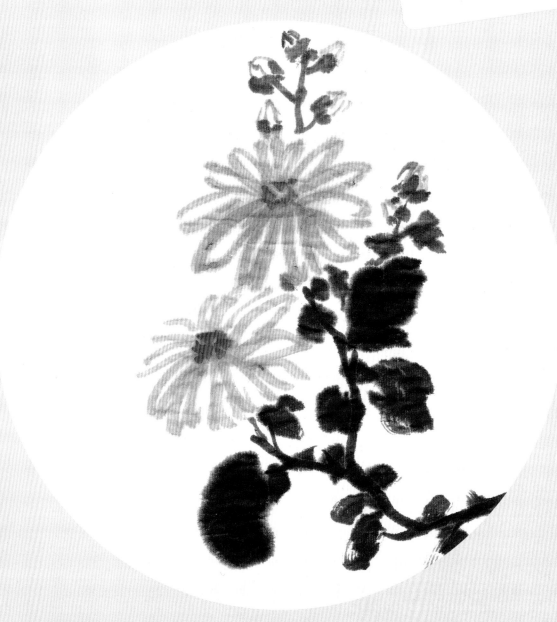

序

中国画，特别是中国花鸟画是最接地气的高雅艺术。究其原因，我认为其一是通俗易懂，如牡丹富贵而吉祥，梅花傲雪而高雅，其含义妇孺皆知；其二是文化根基源远流长，自古以来中国文人喜书画，并寄情于书画，书画蕴涵着许多深层的文化意义，如有清高于世的梅、兰、竹、菊四君子，有松、竹、梅岁寒三友。它们都表现了古代文人清高傲世之心理状态，表现了人们对清明自由理想的追求与向往。因此有人用它们表达清高，也有人为富贵、长寿而对它们孜孜不倦。以牡丹、水仙、灵芝相结合的"富贵神仙长寿图"正合他们之意。想升官发财也有寓意，画只大公鸡，添上源源不断的清泉，意为高官俸禄，财源不断也。中国花鸟画这种以画寓意，以墨表情，既含蓄地表现了人们的心态，又不失其艺术之韵意。我想这正是中国花鸟画得以源远而流长、喜闻而乐见的根本吧。

此外，我国自古以来就有许多学习、研读中国画的画谱，以供同行交流、初学者描摹习练之用。《十竹斋画谱》《芥子园画谱》为最常见者，书中之范图多为刻工按原画刻制，为单色木版印刷与色彩套印，由于印刷制作条件限制，与原作相差甚远，读者也只能将就着读画。随着时代的发展，现代的印刷技术有的已达到了乱真之水平，给专业画者、爱好者与初学者提供了一个可以仔细观赏阅读的园地。广西美术出版社编辑出版的"中国画基础技法丛书——学一百通"可谓是一套现代版的"芥子园"，是集现代中国画众家之所长，是中国画艺术家们几十年的结晶，画风各异，用笔用墨、设色精到，可谓洋洋大观，难能可贵。如今结集出版，乃为中国画之盛事，是为序。

黄宗湖教授
广西美术出版社原总编辑
广西文史研究馆书画院副院长
2016年4月于茗园草

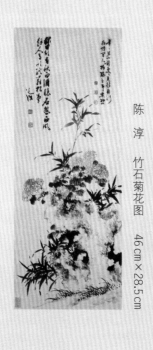

陈淳 竹石菊花图 46cm×28.5cm

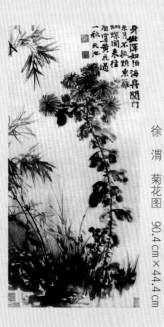

徐渭 菊花图 90.4cm×44.4cm

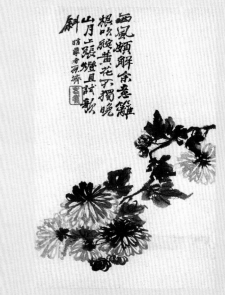

石涛 墨菊 37.5cm×25cm

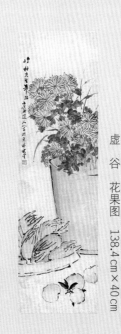

虚谷 花果图 138.4cm×40cm

一、菊花与文人墨客

菊花是"中国十大名花"之一，与花中之魁——梅花、君子之花——兰花齐名，被称为凌霜绽妍的"花中四君子"（梅兰竹菊）之一。菊花素来受到众多文人墨客的追捧与喜爱，是人格与气节的写照。

菊花作为中国的本土花卉，有着悠久的栽培历史。早在《礼记·月令》中有记载"季秋之月，鞠有黄华"。唐代诗人李商隐的《菊花》"暗暗淡淡紫，融融冶冶黄"活化出菊花的佳色神韵。菊花色彩丰富，花色有红、黄、白、橙、紫、绿、粉红、复色、间色等颜色。花序大小和形状各有不同，有复瓣，有重瓣；有扁形，有球形；有长絮，有短絮，品种也数不胜数。

菊花历来都受人们所推崇，因为它有着浓厚的文化底蕴。文人墨客通过对菊花意象的表达来抒发自己的思想追求和理想情结。

屈原在其《离骚》中的"朝饮木兰之坠露兮，夕餐秋菊之落英"，"恐修名之不立"，表达出了要有"朝饮木兰之坠露兮，夕餐秋菊之落英"的洁行修身，表明了菊花与净洁的对应关系。

作为诗词歌赋的描绘对象，说到菊花不得不提的就是陶渊明，他是我国历史上第一位爱菊成癖的文学家，在他的诗词文字"采菊东篱下，悠然见南山"中透露出菊花的高洁、淡泊、恬然自处、与世无争、不与群芳争艳的高尚情怀。郑板桥也曾在《画菊与某官留别》诗词中借陶渊明的"东篱菊"自喻自己不为五斗米折腰的气节。

也有借"秋菊"来象征自己高洁的品质，因此菊花便成为隐士的代名词。

魏时曹丕在《九日与钟繇书》中把菊花对应为九九重阳，飧秋菊，宜于长久，延年益寿。

对于菊花的吟咏，历代文人有：

春兰兮秋菊，长无绝兮终古。（先秦 屈原《九歌》）

寒花开已尽，菊蕊独盈枝。（唐 杜甫《云安九日郑十八携酒陪诸公宴》）

待到秋来九月八，我花开后百花杀。冲天香阵透长安，满城尽带黄金甲。（唐 黄巢《不第后赋菊》）

一夜新霜著瓦轻，芭蕉新折败荷倾。耐寒唯有东篱菊，金粟初开晓更清。（唐 白居易《咏菊》）

不是花中偏爱菊，此花开尽更无花。（唐 元稹《菊花》）

花开不并百花丛，独立疏篱趣未穷。宁可枝头抱香死，何曾吹落北风中。（宋 郑思肖《寒菊》）

秋满篱根始见花，却从冷淡遇繁华。西风门径含香在，除却陶家到我家。（明 沈周《菊》）

中国文人墨客大多都喜爱借菊花抒发情怀。菊花作为绘画中的描绘对象，自古也有许多，如五代黄筌的《花、植物和昆虫》、宋代赵昌的《写生蛱蝶图》，明代陈淳的《花卉图》、徐渭的《菊竹图》、陈洪绶的《玩菊图》和《瓶花图》、吕纪的《桂菊山禽图》，清代任伯年的《把酒持螯图》、虚谷的《瓶菊图》、赵之谦的《菊石图》、吴昌硕的《菊石图》等；近现代的齐白石、潘天寿等大家，都是画菊花的高手，并且留下了众多以菊花为题材的作品。菊花以其君子之品格，成为被众多画家描绘的对象。

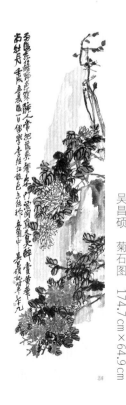

吴昌硕 菊石图 174.7cm×64.9cm

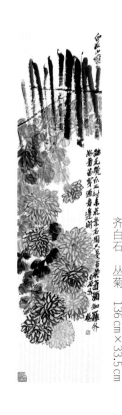

吴昌硕 盆菊图 136.8cm×68.2cm

齐白石 丛菊 136cm×33.5cm

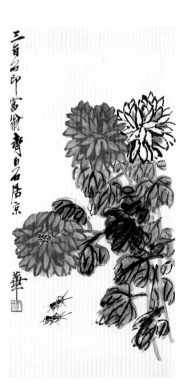

齐白石 菊花蟋蟀 69cm×34cm

二、菊花的画法

　　菊花原产于中国，有3000多年的历史，并由中国传至世界，为"中国十大名花"之一。

　　菊花是多年生宿根草本植物，茎直立，分枝或不分枝，高可达150厘米。菊花叶为单叶互生，有短柄（长1—2厘米），柄下两侧有托叶（或退化）；叶片呈卵形或披针形，长5—15厘米，羽状浅裂或半裂，叶基（叶片的基部，亦称下部）楔形，叶缘有锯齿或深裂。我们现在常见的园圃展示的菊花均是人工长期选择和培育的观赏花卉。

　　菊花有野菊和栽培菊之分。菊花的花头（头状花序）生于茎枝顶端，大小不一，直径最大的可达25厘米左右，花序外由绿色范片构成花苞。

　　菊花品种多样且丰富，其中瓣型和花形是辨别菊花品种最常用的方法，花形有平如盘状、回抱如球形团状和发散性之球状等。

　　花瓣呈舌状或筒状，主要瓣型可分为平瓣、桂瓣、管瓣、匙瓣、畸瓣五大类。平瓣：舌状花呈平展状；桂瓣：花形呈花蕊盘状或星芒状，花瓣为管状，管端不规则开裂或闭合，形状类似桂花；管瓣：舌状花呈管状伸展；匙瓣：舌状花花瓣犹如长把匙勺，呈匙状；畸瓣：花瓣分为毛刺瓣、龙爪瓣和剪绒瓣。

　　菊花色有红、黄、白、橙、紫等颜色；花苞片多层，外层为绿色。习惯上花径在10厘米以上的称大菊，花径在10—6厘米的为中菊，花径在6厘米以下的为小菊。根据栽培形式分为独本菊、多头菊、大立菊、悬崖菊、艺菊、案头菊等。

　　菊花按开花的季节分别有春菊、夏菊、秋菊、冬菊之分。尤其以秋天开的菊花为代表，在中国文化中，秋花的代表就是菊花。

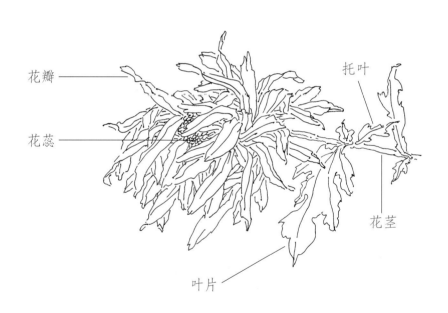

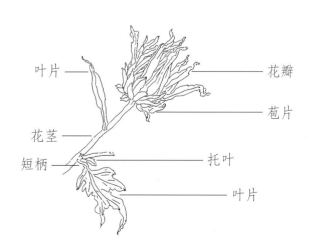

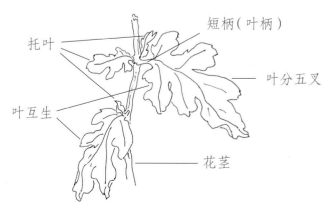

叶片互生，有短柄和托叶；叶片有卵形和披针形，叶片长 5-15 厘米，羽状浅裂或半裂。

（一）花头的画法及形态

在画菊花时，往往习惯参照真实的菊花形象，均想画出花瓣曲折翻转的丰富形态，这对于工笔画来说，是易于和擅长表现的手法，但对于用意笔画法来画时，就不一定是其所擅长。

意笔作画，尤其是画花瓣，强调笔墨痕迹之形、强调笔墨形象和顺势造型。因此，意笔画菊花，重在以笔势写出花头。切不可只见细节，不见形势之体。

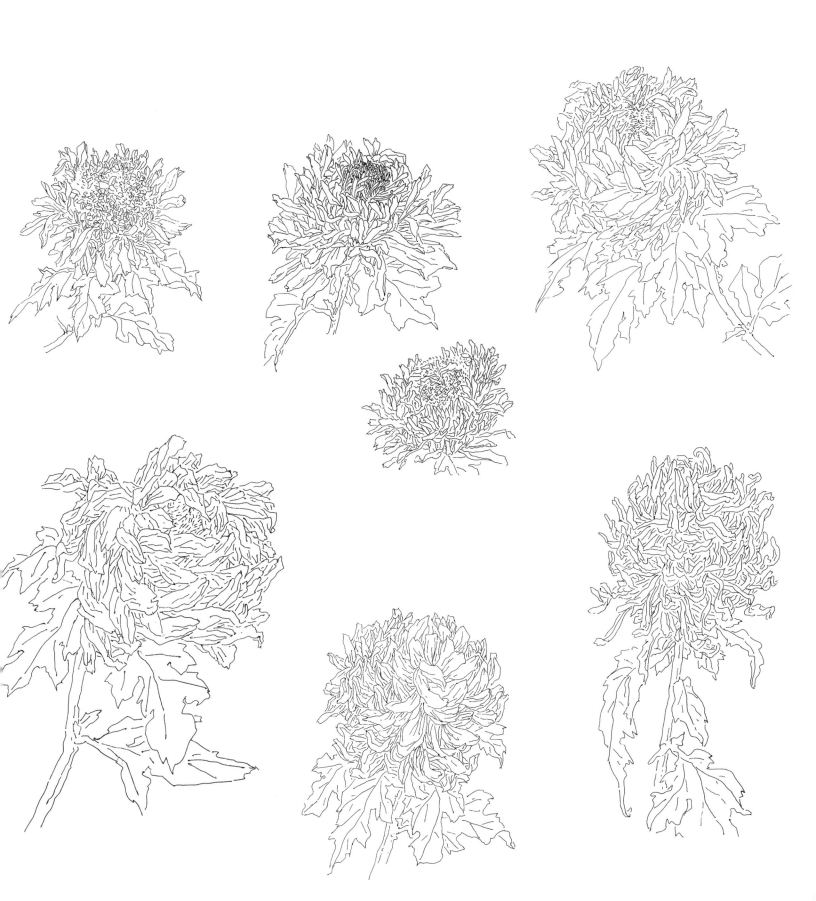

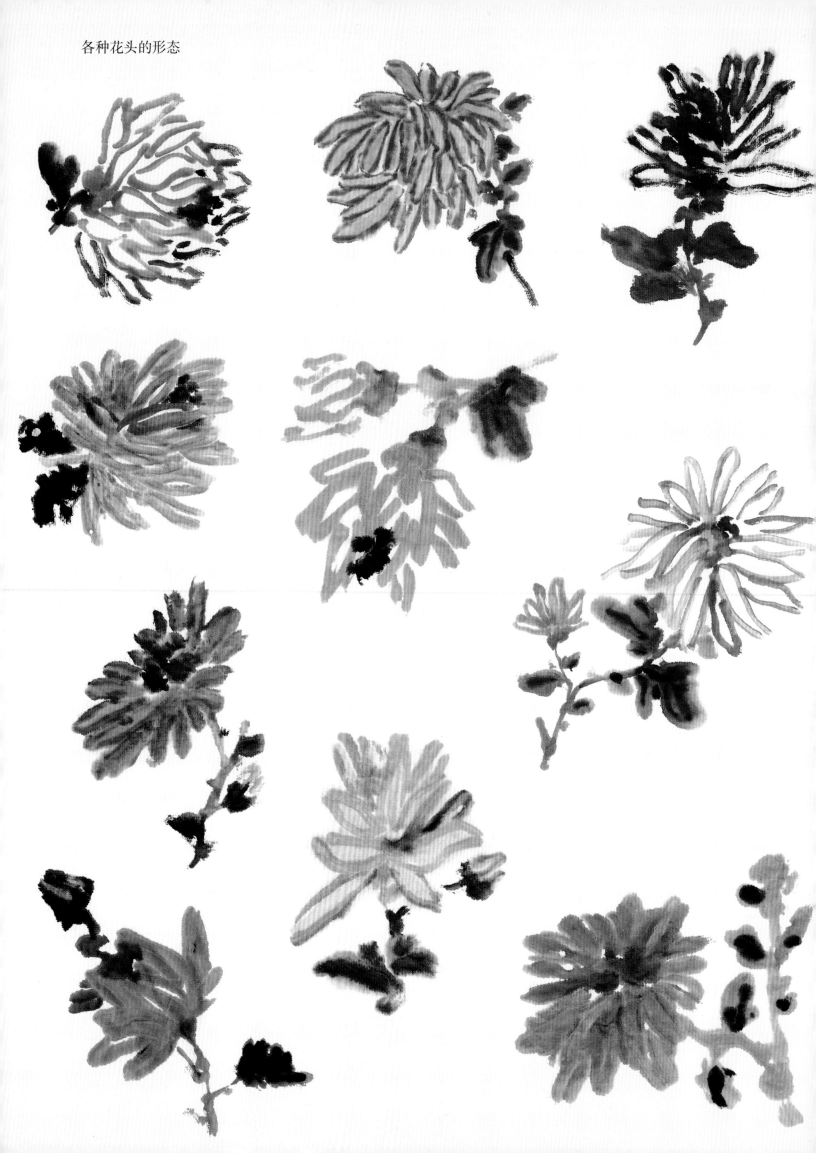

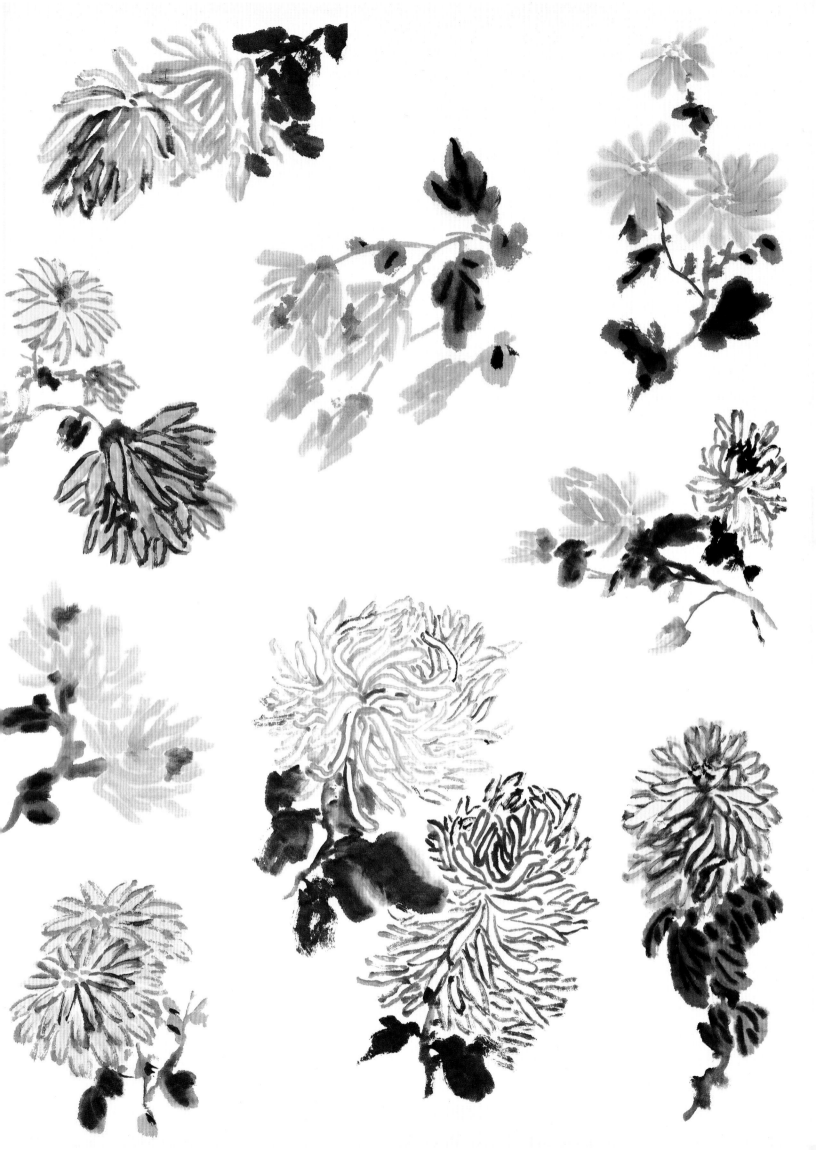

（二）叶片的形态及表现方式

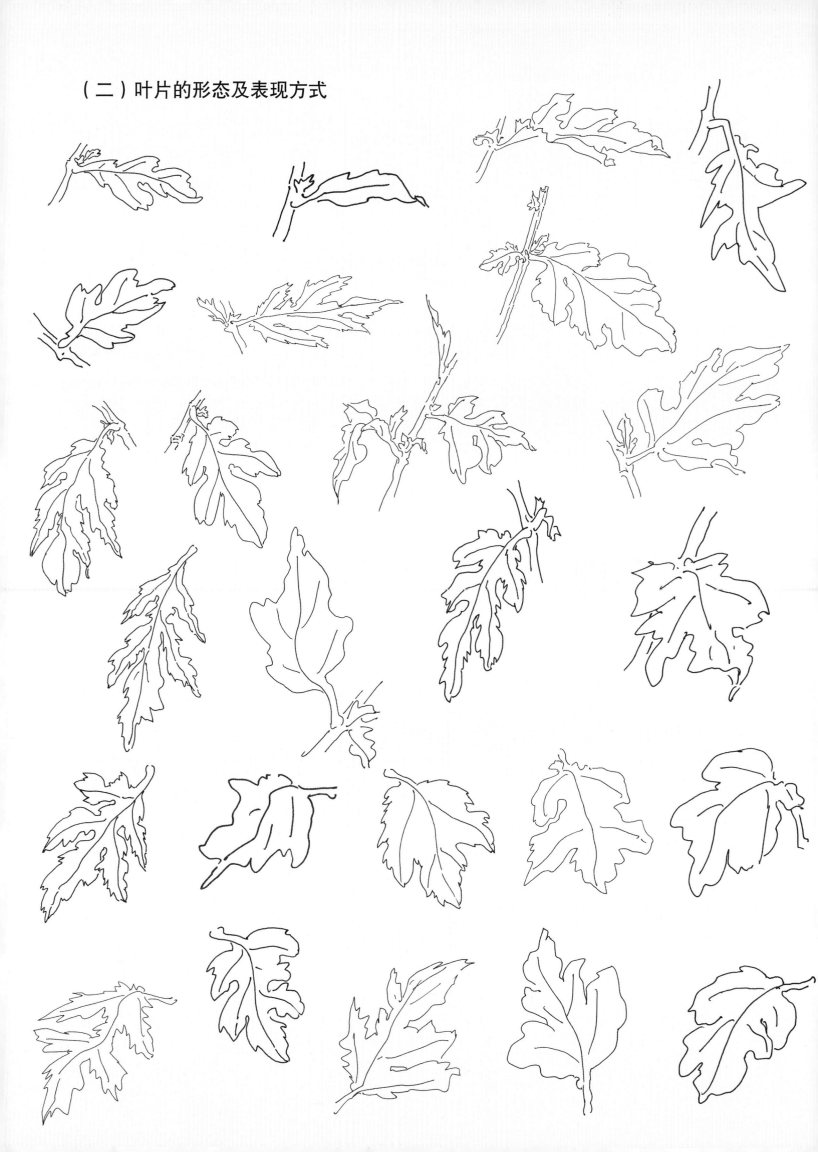

叶子的画法

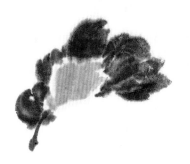

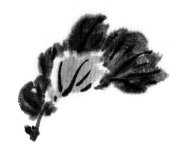

步骤一：首先用赭石色加藤黄色和少许墨色画出翻起背面的菊花叶片。

步骤二：以墨为主，用少许赭石色加藤黄色画出菊花正面的叶片，使其衬托出菊花翻出的背面叶片。

步骤三：用浓墨勾画出菊花叶片的叶脉。

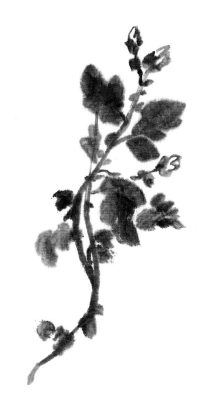

步骤一：用墨加少许藤黄色画出菊花的茎干。

步骤二：继续用墨加少许藤黄色画出菊花的主要叶片，然后添画一些小叶片，使画面有主次、大小之分。

步骤三：用浓墨勾画出叶片上的叶脉，要注意叶脉的走势。

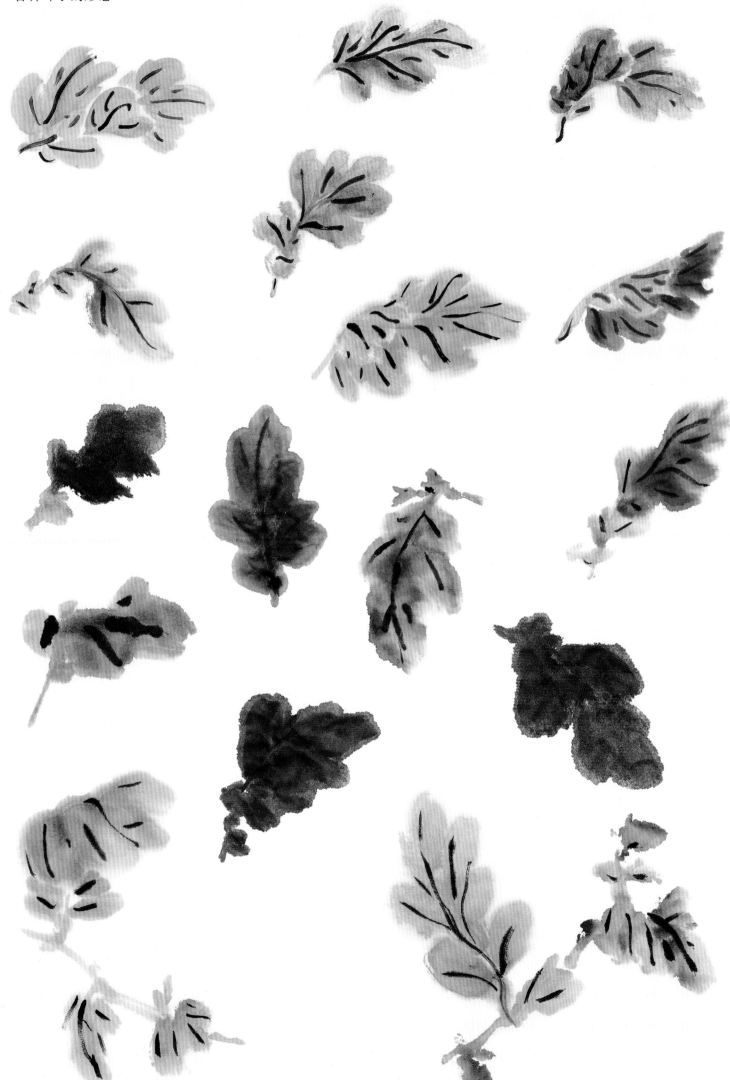

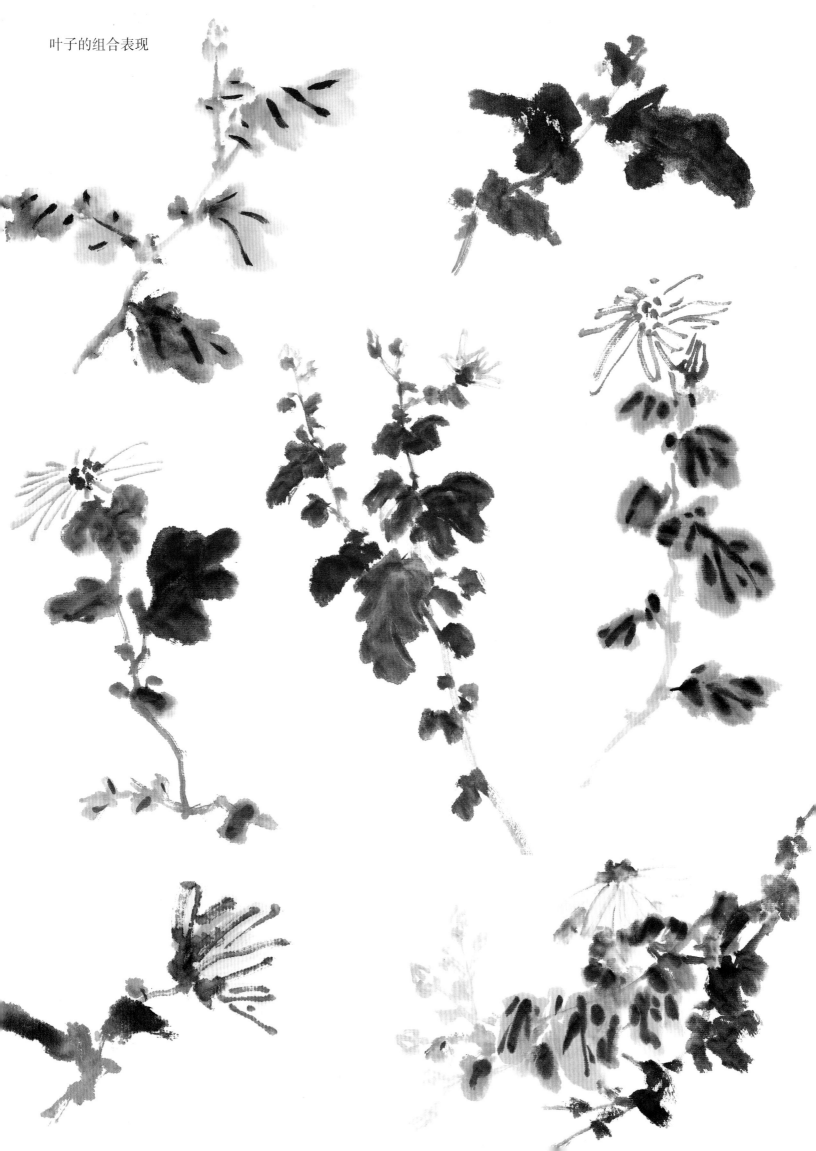

三、菊花的画法与步骤分析

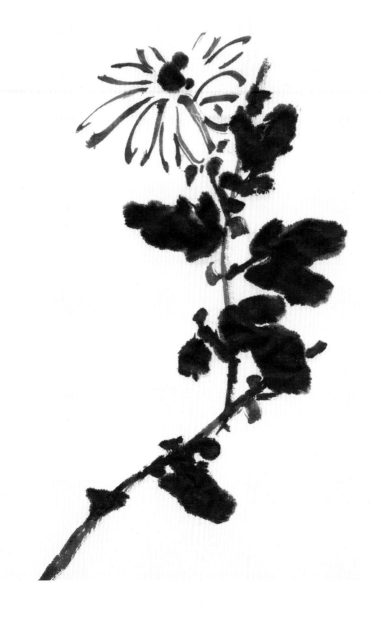

步骤一：先用浓墨干笔画出向上走势的菊花枝干。

步骤二：继续用墨画出菊花的叶片，注意叶片的疏密和大小。

步骤三：用墨勾画出菊花的花头，完成一株完整的菊花。

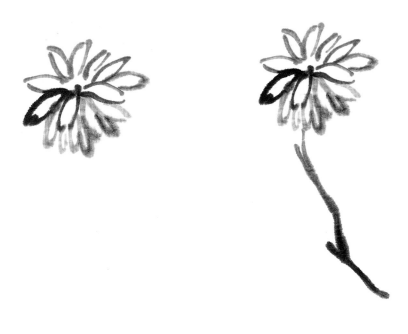

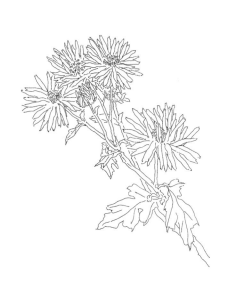

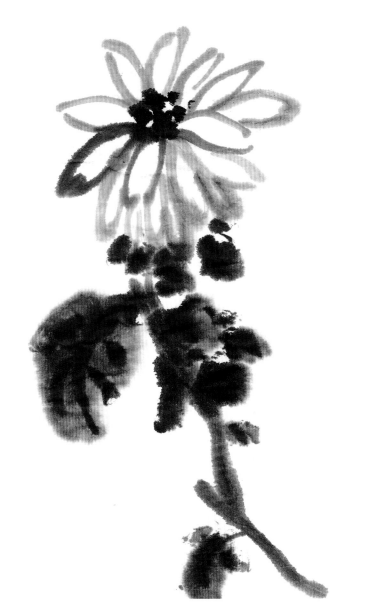

步骤一：先调出淡墨，笔头点少许浓墨
勾画出花头的花瓣。

步骤二：继续用淡墨画出菊花的枝干，
使其与花头连接。

步骤三：用浓墨画出菊花的叶片，随后
用焦墨点出菊花的花蕊，待叶片的墨将
近干时，用焦墨勾写菊花的叶脉。

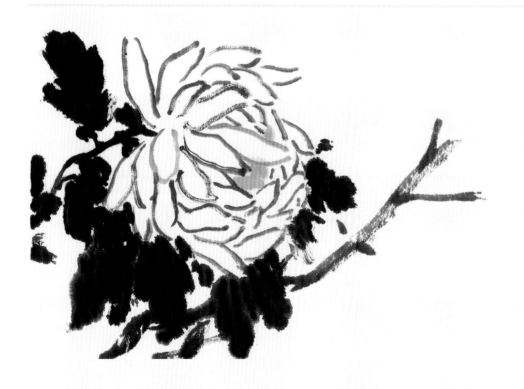

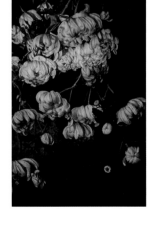

步骤一：先调出淡墨，笔头用浓墨勾画出花头的花瓣。

步骤二：用赭石色调藤黄色画出花蕊，然后用墨继续添画菊花花瓣，使花头形状完整起来。

步骤三：用浓墨添加菊花的枝干和叶片，并用焦墨勾出叶片的叶脉。

写意花鸟·菊花

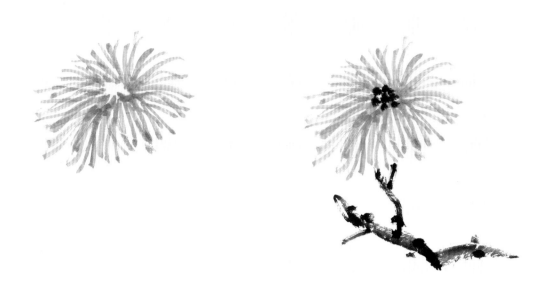

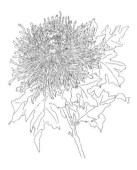

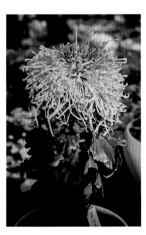

步骤一：先用赭石色画出
花头的花瓣。

步骤二：用淡墨干笔添加
菊花的枝干，并点出花
蕊。

步骤三：用浓墨添加菊花
的叶片。

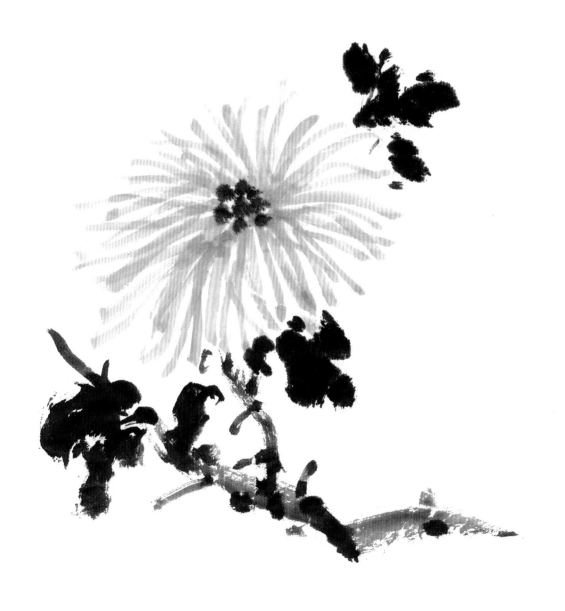

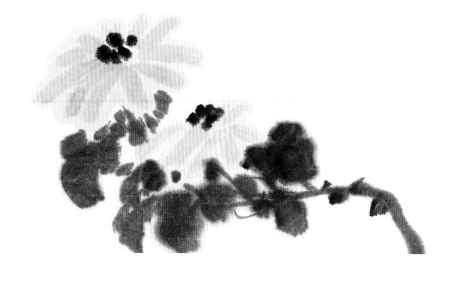

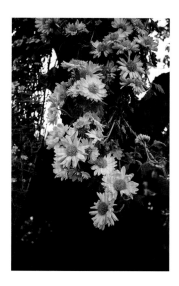

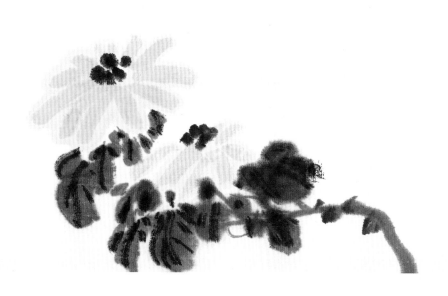

步骤一：先用赭石色调藤黄色，再加入少许花青色画出花头的花瓣，注意要留出画花蕊的空白。

步骤二：用淡墨调少许石青色和藤黄色画出菊花的枝干和叶片，用浓墨点出花蕊。

步骤三：用浓墨勾出叶片上的叶脉，至此完成整株菊花的形态。

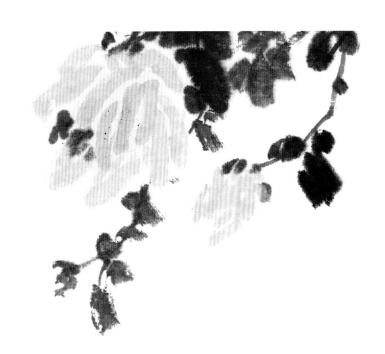

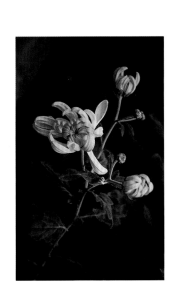

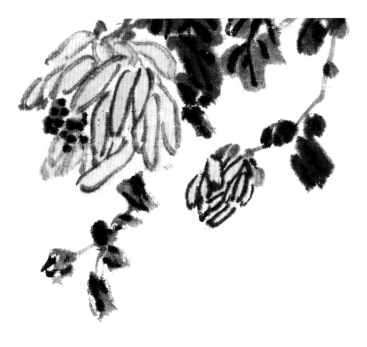

步骤一：先用赭石色调藤黄色，再加入少许花青色画出花头的花瓣。

步骤二：用淡墨调少许赭石色和藤黄色画出菊花的枝干、叶片和花蕊。

步骤三：用淡墨调少许赭石色和藤黄色勾画出菊花花瓣的外形，然后用浓墨勾出叶片上的叶脉。

写意花鸟·菊花
ZHONGGUOHUA JICHU JIFA CONGSHU

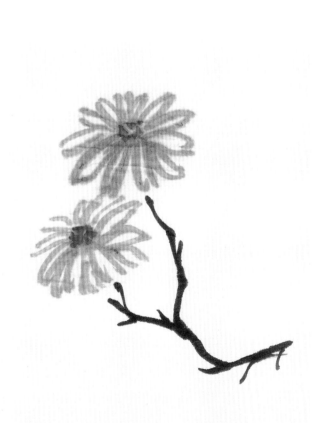

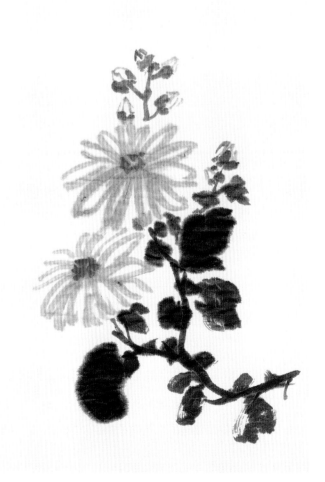

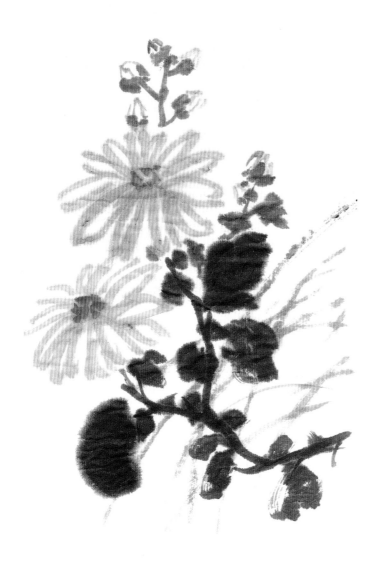

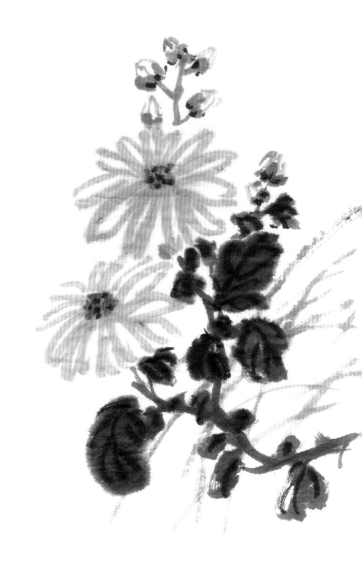

步骤一：先用藤黄色调少许赭石色，再加少许石青色勾画出花头的花瓣。

步骤二：趁着花头色未干的时候，用朱磦点出菊花的花蕊。

步骤三：用淡墨调石青色和藤黄色画出菊花的枝干，使其连接花头。

步骤四：用画枝干同样的颜色，画出菊花的叶片，并添加少许花苞。

步骤五：继续用同样的颜色从画面的右边向下画出下垂的野草。

步骤六：用焦墨点出花蕊和花苞的重部，并勾出叶片上的叶脉，完成菊花与小草的组合搭配。

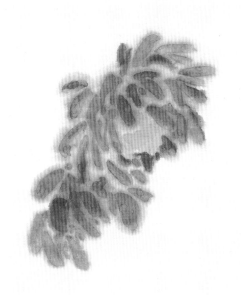

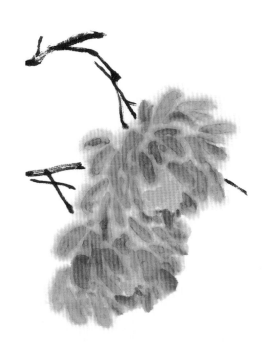

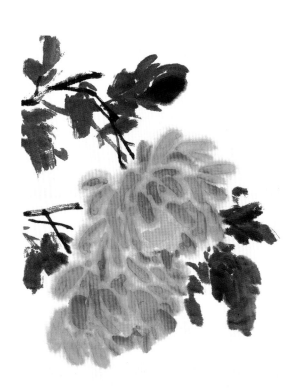

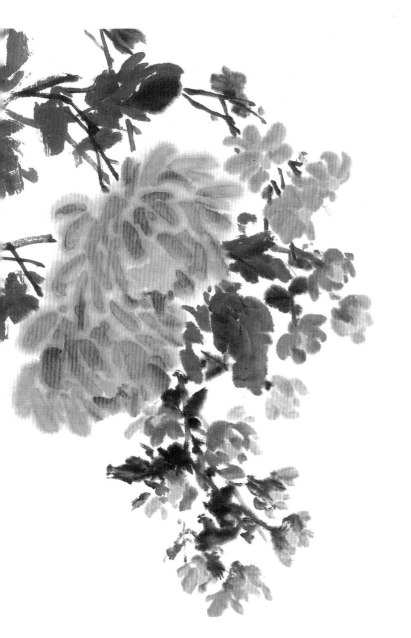

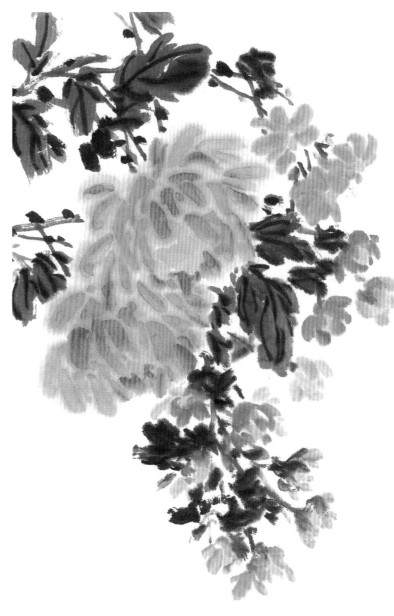

步骤一：先用朱磦调曙红画出花头的花瓣，再用鹅黄点出花蕊，然后继续添画花瓣，使花头形象完整。

步骤二：用同样的方法，在下面画出第二朵菊花的外形。

步骤三：用鹅黄点出第二朵菊花的花蕊，用浓墨干笔画出菊花的枝干，使其与花头连接。

步骤四：用浓墨加石青色添加叶片，使一组完整的菊花形象成形。

步骤五：用淡墨加石青色添加不同品种的小菊花，注意画面的疏密和大小关系，然后添画出小菊花的枝干和叶片。

步骤六：用浓墨勾出叶片上的叶脉，至此完成两组不同品种菊花的画面组合。

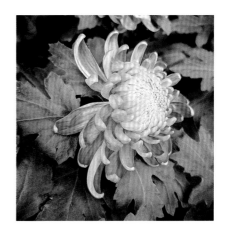

四、菊花的创作步骤

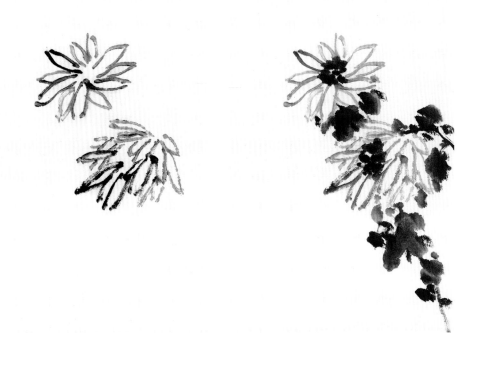

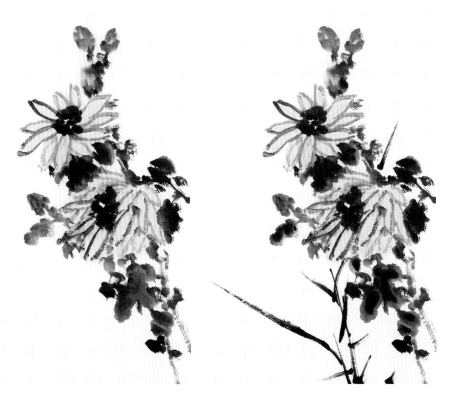

步骤一：先调出淡墨，笔头点少许浓墨勾画出花头的花瓣，花蕊处留出空白。

步骤二：用浓墨画出菊花的花蕊、枝干和叶片。

步骤三：用藤黄色调少许赭石色染花瓣，然后微调菊花的形象，添加一些小的枝叶以及花苞，并用赭石色和红色点染花苞。

步骤四：用浓墨添加小草，使画面的形象和视觉变得丰富起来。

步骤五：用赭石色添加篱笆，使画面意象明确起来。

步骤六：用浓墨以破墨法勾写篱笆上的绳子，最后根据画面所表达的意象题写相应的诗词，并盖上印章，完成作品的创作。

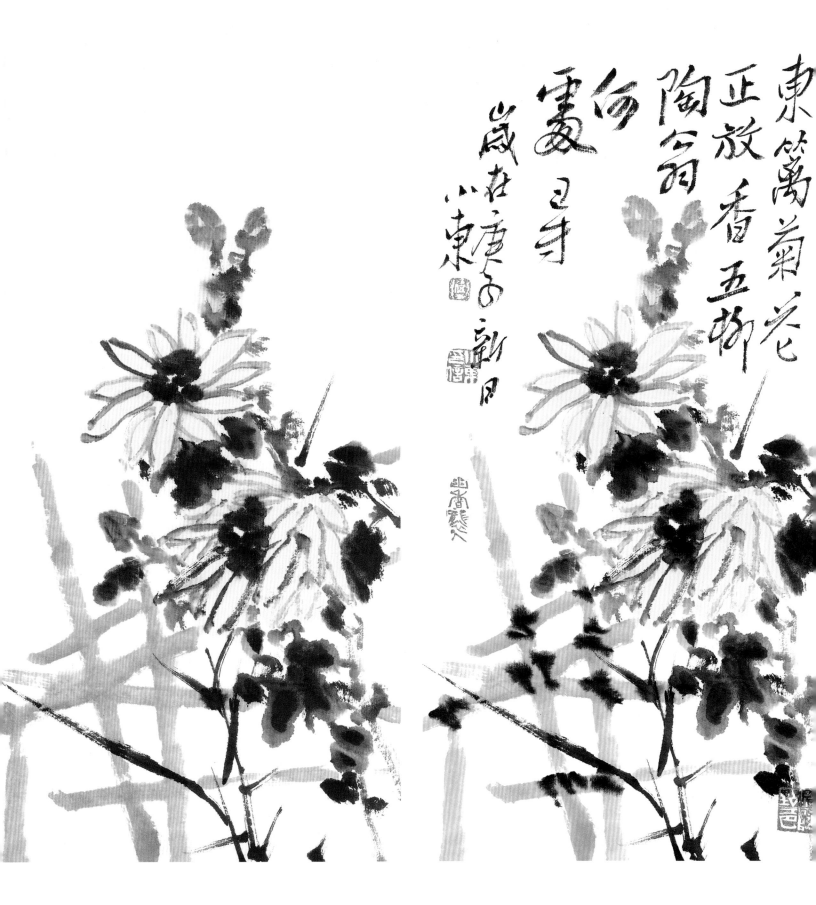

東籬萬菊花
正放香五柳
陶翁
句
雲日寻
歲在庚寅新日
小東

写意花鸟·菊花
ZHONGGUOHUA JICHU JIFA CONGSHU

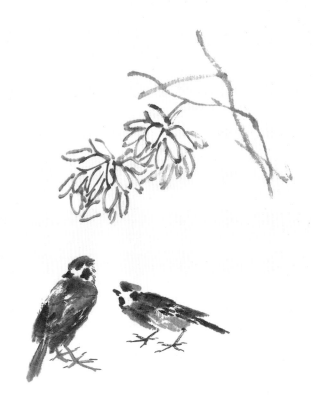

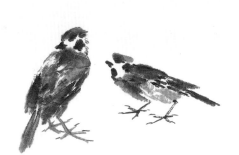

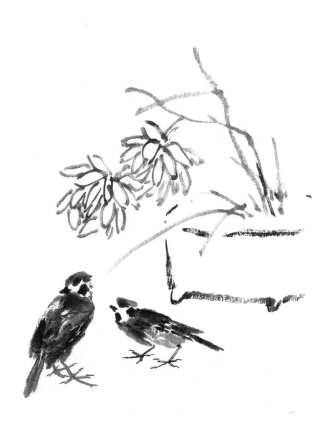

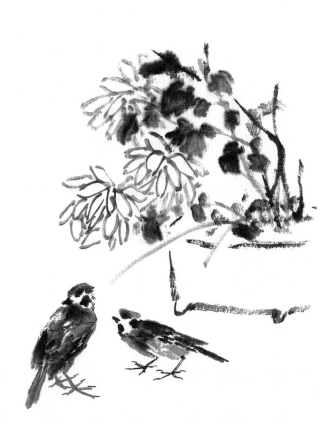

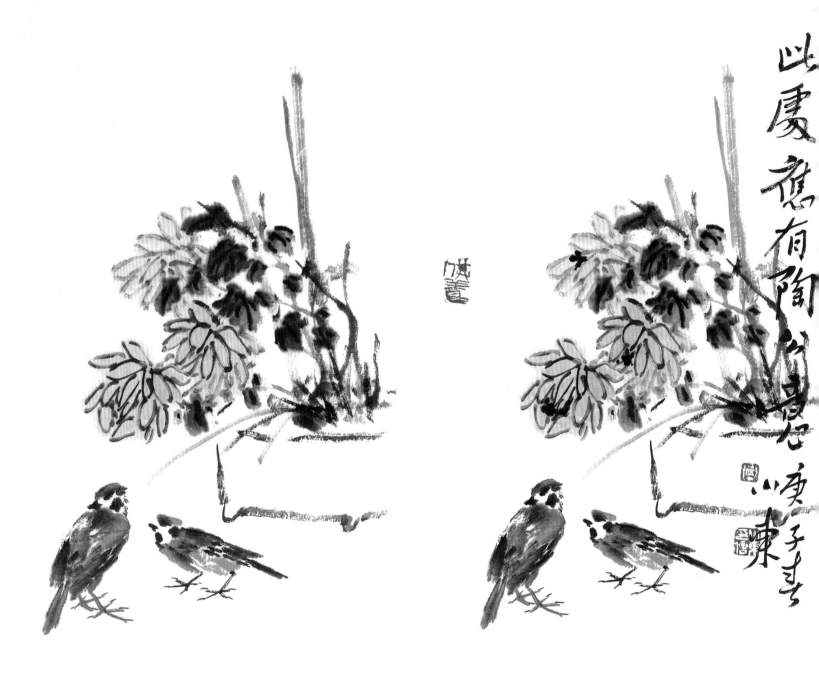

步骤一：先在画面左下角用墨调少许赭石色画出两只麻雀。

步骤二：先调出淡墨，笔头点少许浓墨在画面右上方画出菊花的花头和枝干。

步骤三：用淡墨在菊花的根茎部添加几棵小草，再用浓墨添画出花盆。

步骤四：用画花头的调墨方法画出菊花的叶片。

步骤五：用淡墨调赭石色画出支撑菊花的木头杆子，然后用藤黄色调赭石色染花头，用浓墨勾出叶片上的叶脉。

步骤六：最后为画面题款、盖印，完成画作。

25

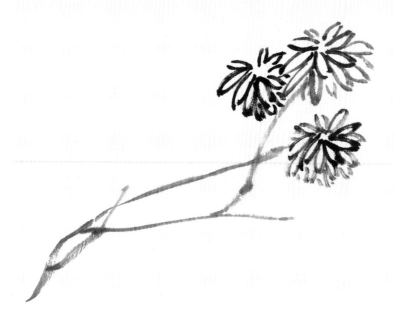

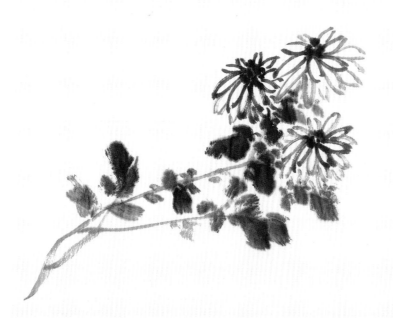

步骤一：先用淡墨从画面的左下角往右上边行笔，画出菊花的枝干。

步骤二：先调出淡墨，笔头点少许浓墨在枝干的上方画出浓淡相间的花头。

步骤三：继续上一步骤的用墨，画出叶片，并点出花蕊。

步骤四：为了增加画面的走势，从画面的左下角添出几棵小草。

步骤五：用浓墨勾出叶片上的叶脉，最后题款、盖印，完成作品的创作。

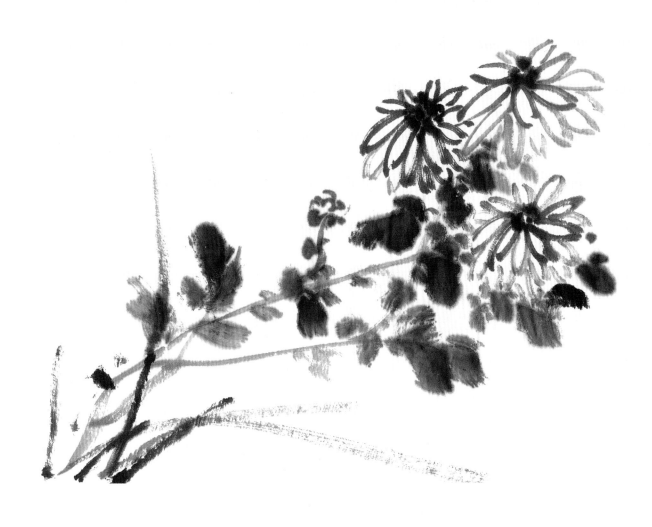

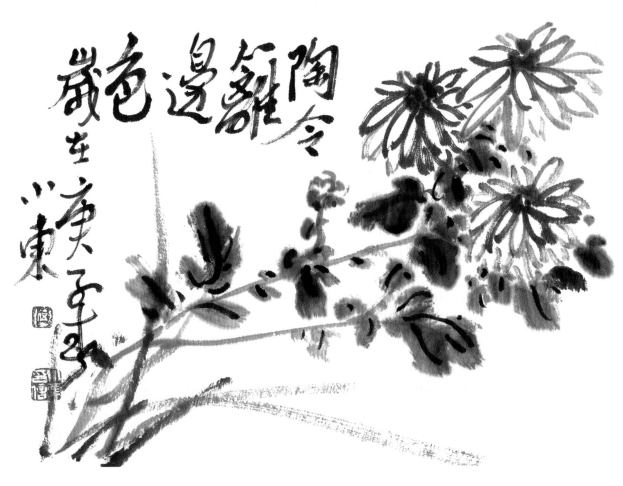

陶令籬邊色 過歲左庭 庚子 小溪

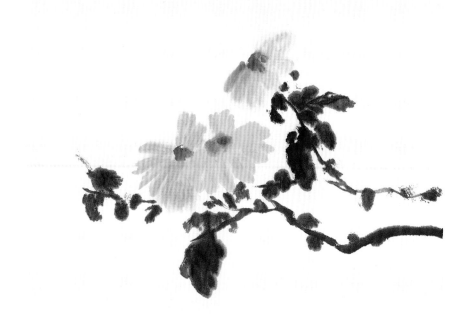

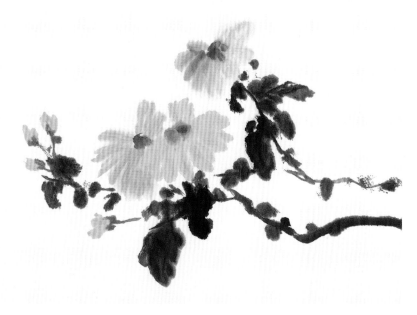

步骤一：先用藤黄色调少许赭石色画出花头的花瓣，再用赭石色点出菊花的花蕊。

步骤二：用浓墨先后画出菊花的枝干和叶片，并用焦墨勾出叶片上的叶脉。

步骤三：调整画面的形象，添画出菊花的花苞。

步骤四：为了使画面形象丰富起来，用浓墨顺着菊花出枝处添加小草和荆棘条。

步骤五：收拾画面，用浓墨点花蕊，以此来丰富花蕊的形象，最后题款、盖印，完成画作。

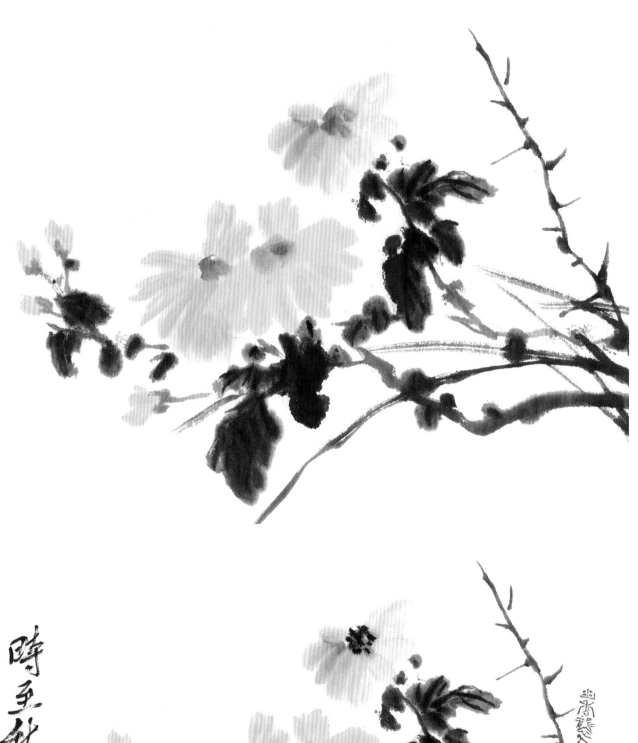

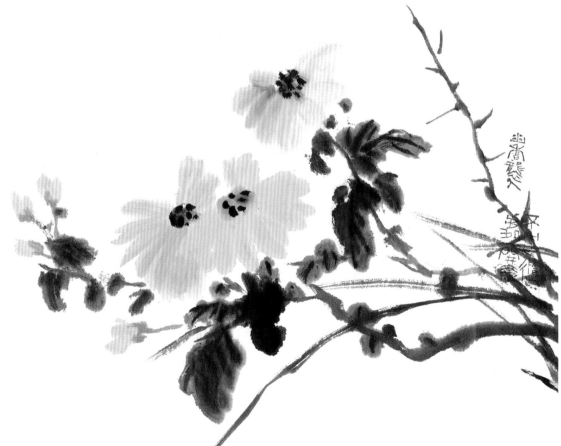

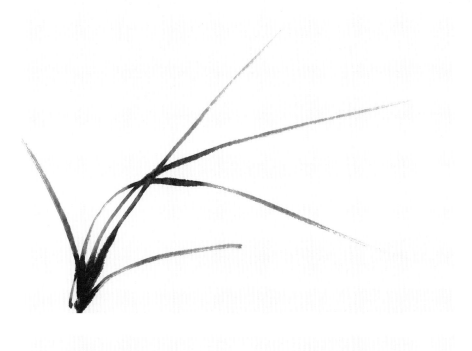

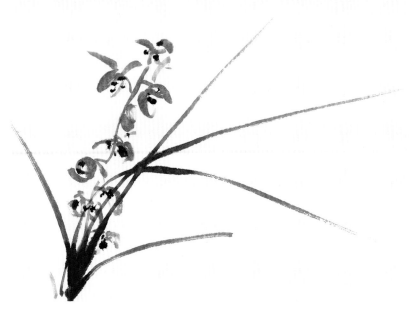

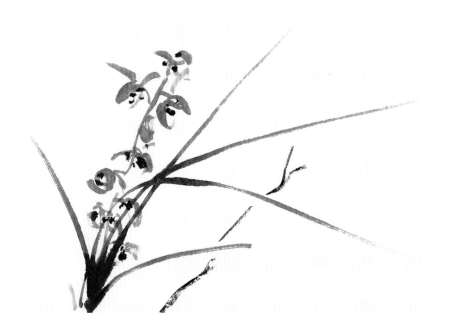

步骤一：先用浓墨画出兰花的叶片，要注意兰叶的走势，兰叶的线条要有长短曲直的变化。画兰叶有一笔撇如阵云横空，二笔交凤眼，三笔破凤眼之说法。

步骤二：用淡墨调藤黄色加少许花青色画出花头，并用浓墨点出花蕊。

步骤三：这一步骤也可以说是由画兰花转自画菊花的关键，画菊花的枝干，要顺势而为，顺着兰花叶片的走势引发出菊花的走势。

步骤四：先用浓墨画出菊花的花头、花苞和叶片，然后用淡墨调藤黄色加少许花青色染菊花花头和花苞，再用花青色点出花蕊。

步骤五：最后题字、盖印，完成作品。

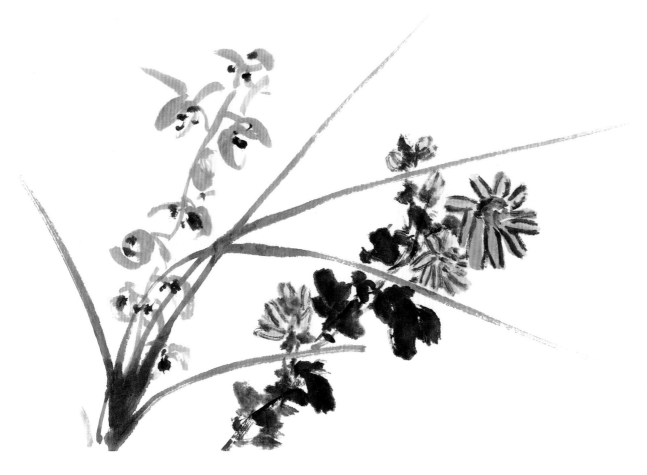

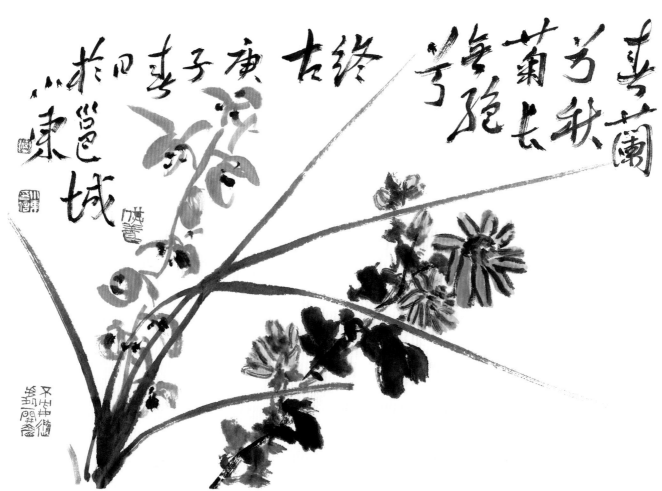

步骤一：先用淡墨调赭石色在画面右下角画出两块石头，以此来稳定画面。

步骤二：为使画面有更好的把握，先画出菊花的花头，以此来确定画面的大体走势。用淡墨画出花头的花瓣，用藤黄色点出花蕊。

步骤三：用淡墨从画面的右上边、上边出枝连接菊花的花头，这样画面的基本走势就明确了。

步骤四：用淡墨画出菊花的叶片，此时要注意所画菊花的叶片，初看起来，好像都是墨点，其实是用笔塑造菊花的形象，仔细分析即可看出，有实形的叶片、有概括的叶片。

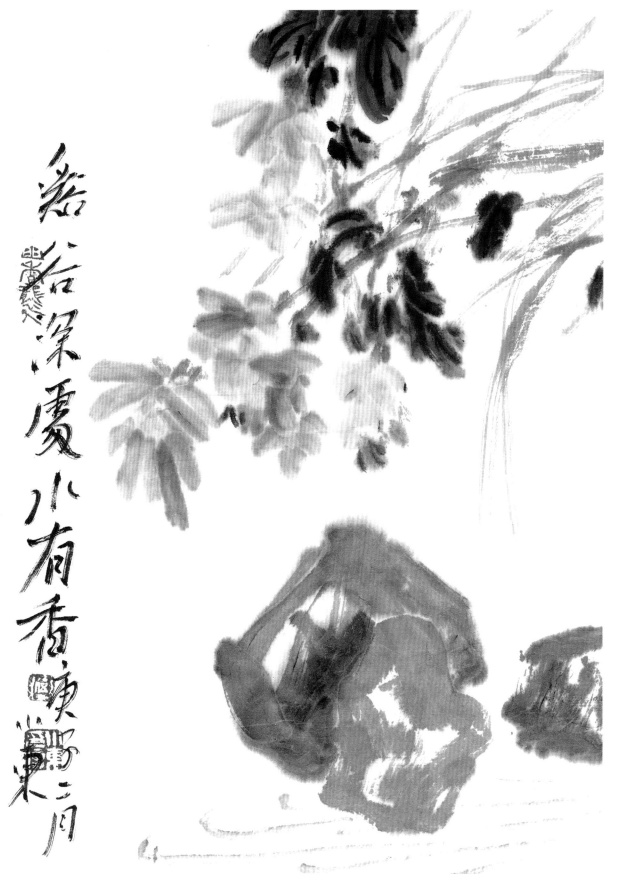

步骤五：用浓墨画出叶片上的叶脉。调整画面，用淡墨调赭石色从画面的右上边画出下垂的小草，以此来强化菊花的走势和丰富画面的形象；在石头下方勾出水纹，以此表示溪流。最后题款、盖印，完成画作。

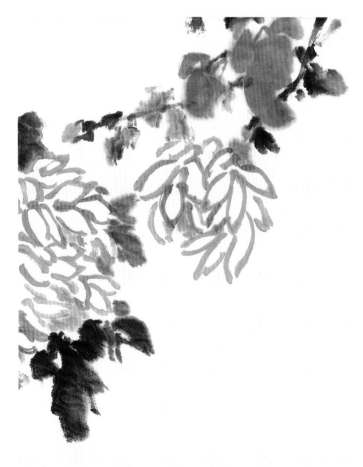
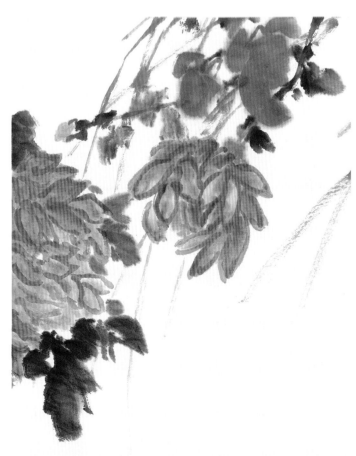

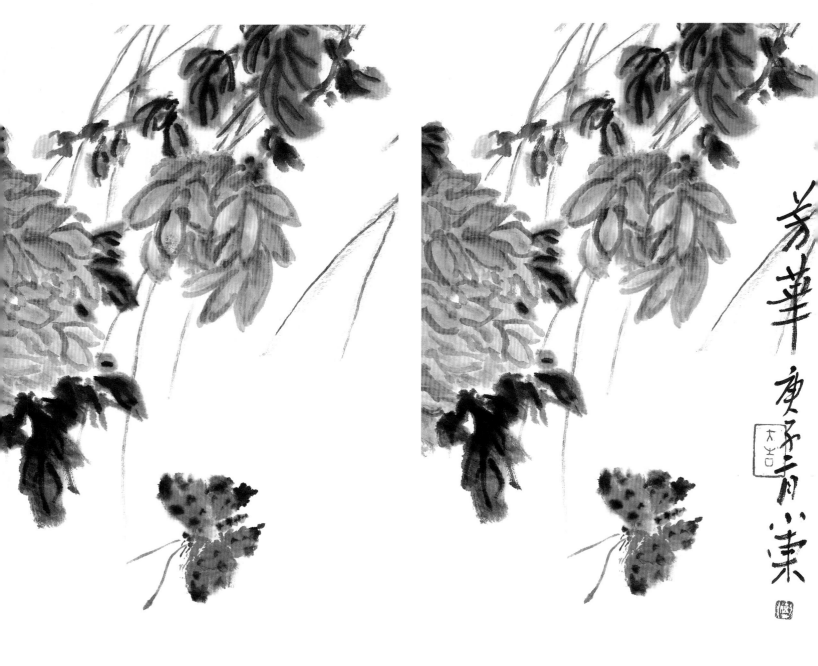

步骤一：先用曙红勾画出菊花的花头。

步骤二：用赭石色点出花蕊。

步骤三：先调出淡墨，笔头再调入少许石青色，从画面上方开始画出菊花的叶片和枝干。然后用曙红添画一朵小花苞。

步骤四：从画面的上边及右上边向下添加小草，以此来强调画面的走势。

步骤五：调整画面，在画面下边的空白处添画一只蝴蝶，用蝴蝶来点出晴空爽朗蝶恋花的画境。

步骤六：最后题款、盖印，完成画作。

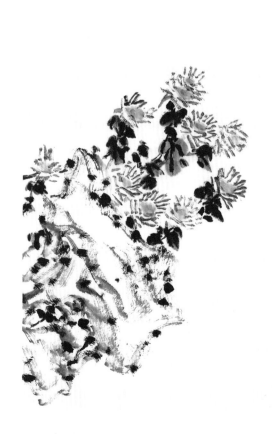

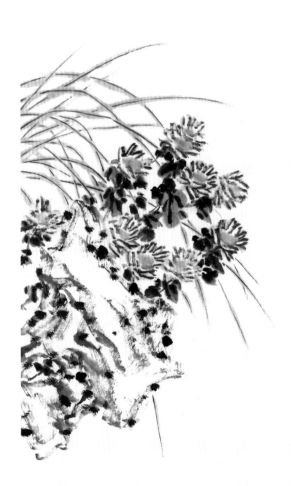

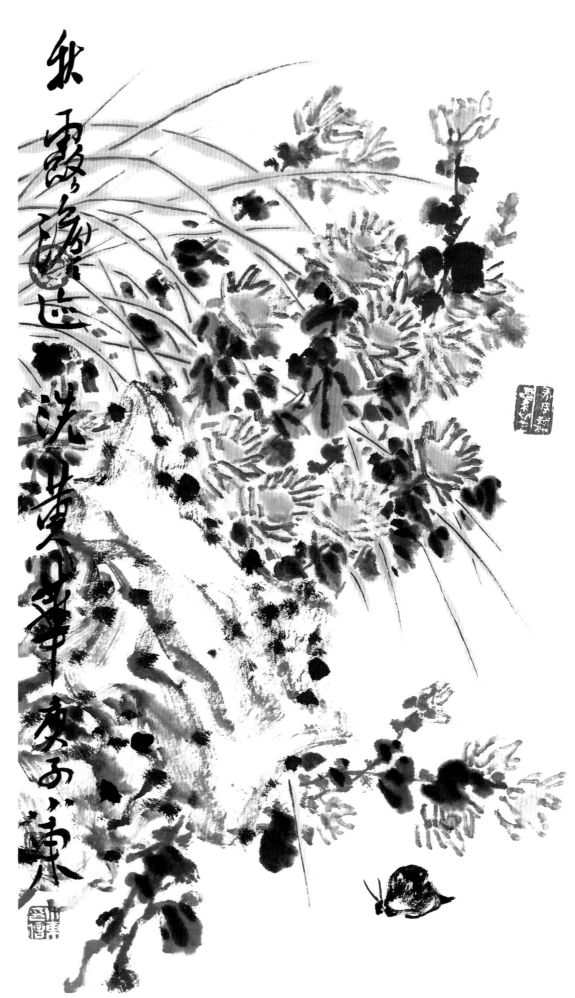

步骤一：用浓墨干笔在画面的左边画出一块石头。

步骤二：先用藤黄色调赭石色在石头的后上方画出菊花的花蕊，再用淡墨勾出花瓣。

步骤三：用淡墨调藤黄色和花青色画出菊花的枝干及叶片，然后用浓墨勾出叶片上的叶脉和点出石头上的苔点。

步骤四：为使画面形象丰富以及构图饱满，用赭石色从画面的左上方添画一组小草，并用浓墨勾画出小草的茎脉。

步骤五：调整画面，在石头下方添画一组菊花和一只蜗牛，使画面更丰富和生动。最后题款、盖印，完成作品。

五、范画与欣赏

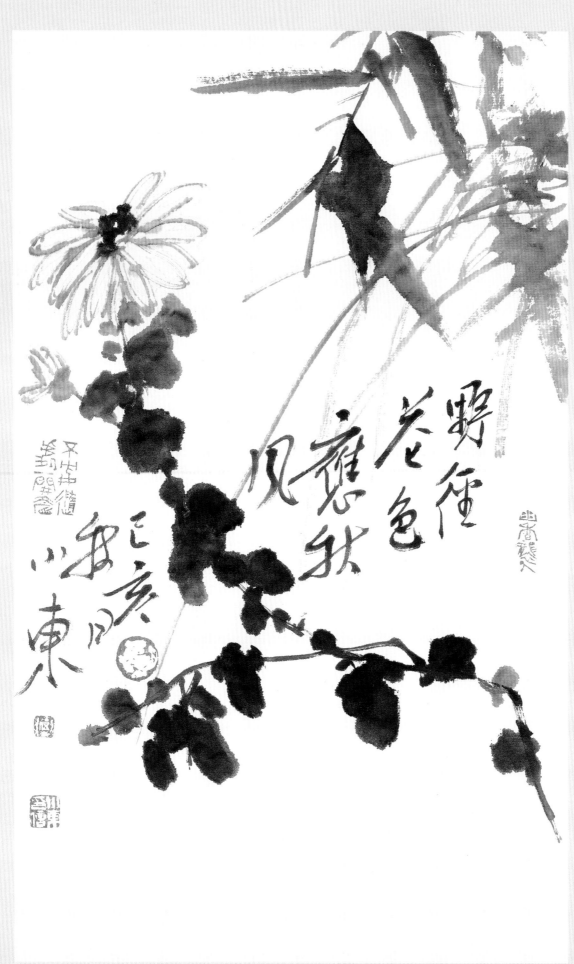

野径花色应秋风　56 cm×34 cm　伍小东　2019年

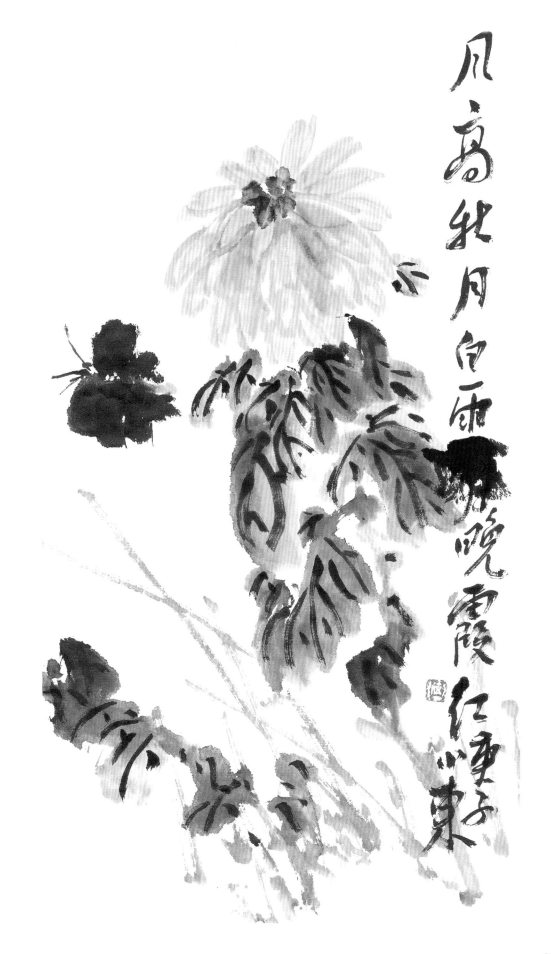

风高秋月白　雨霁晚霞红　56cm×35cm　伍小东　2020年

历代菊花诗词选

咏菊（宋·杨万里）

物性从来各一家，谁贪寒瘦厌年华？
菊花自择风霜国，不是春光外菊花。

雨后立影对斜阳　50cm×24cm　伍小东　2020年

雨後立影對斜陽 庚子元月小東

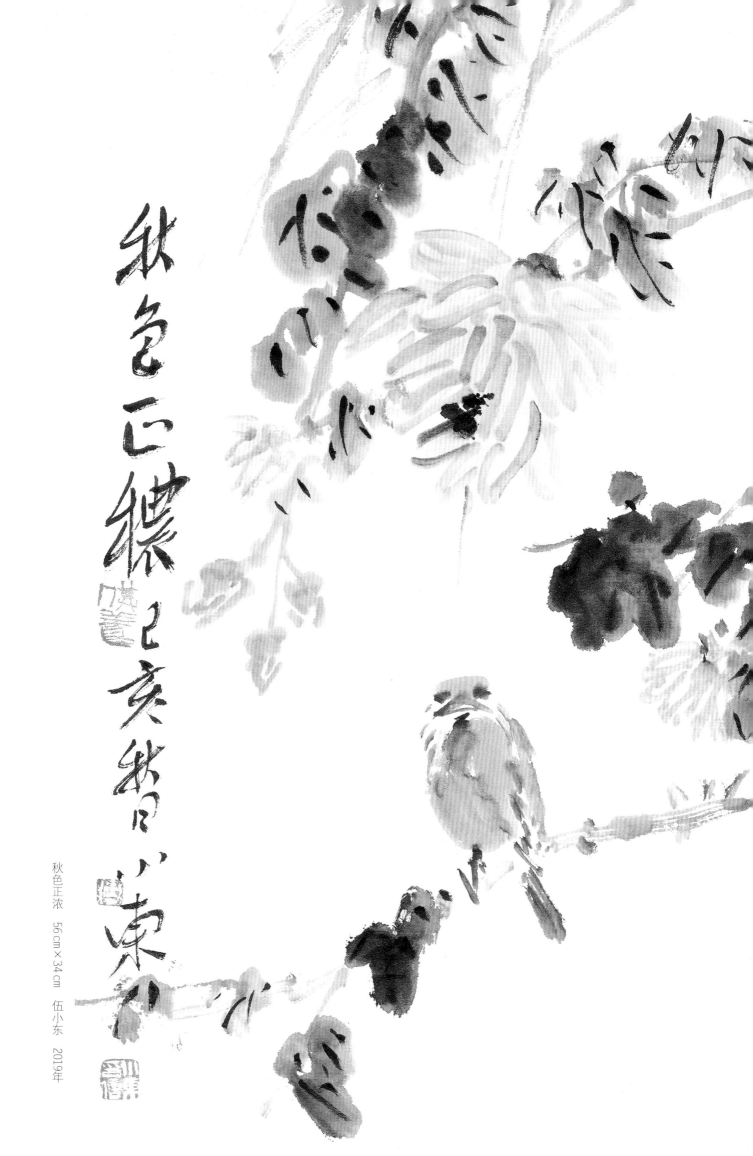

秋色正浓　56 cm×34 cm　伍小东　2019年

岁在庚子小东

历代菊花诗词选

咏菊（明·文徵明）

菊裳苒苒紫罗衣，秋日融融小院东。

零落万红炎是尽，独垂舞袖向西风。

延年　50 cm×26 cm　伍小东　2020年

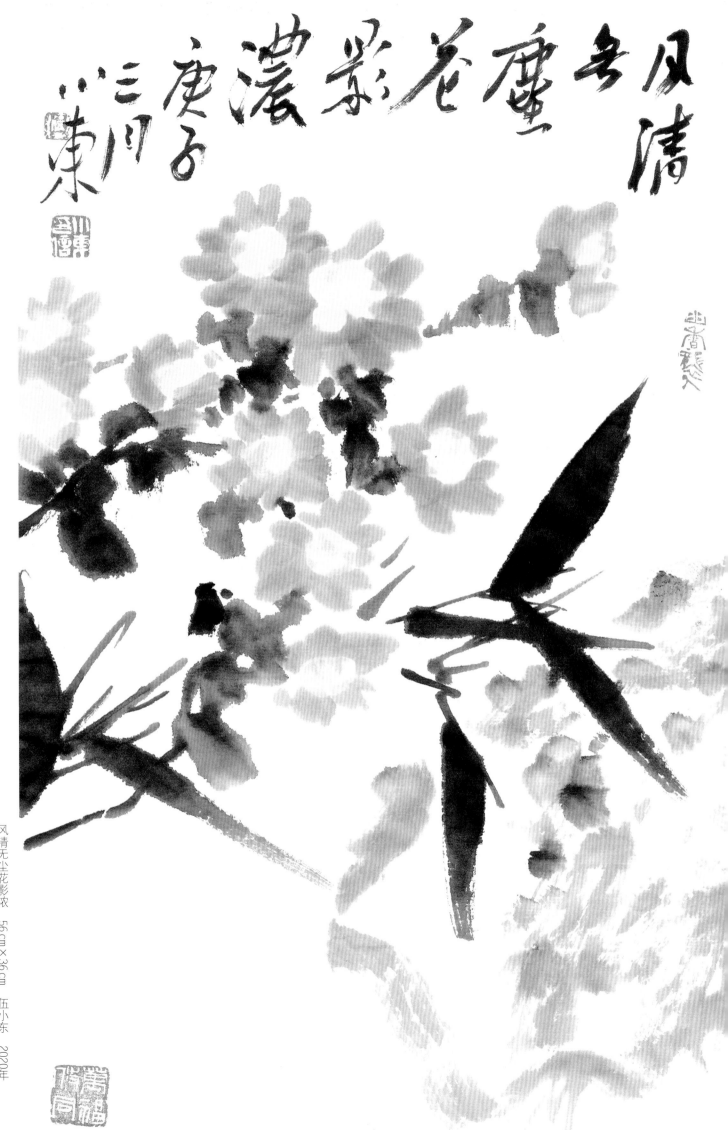

风清无尘花影浓　56cm×36cm　伍小东　2020年

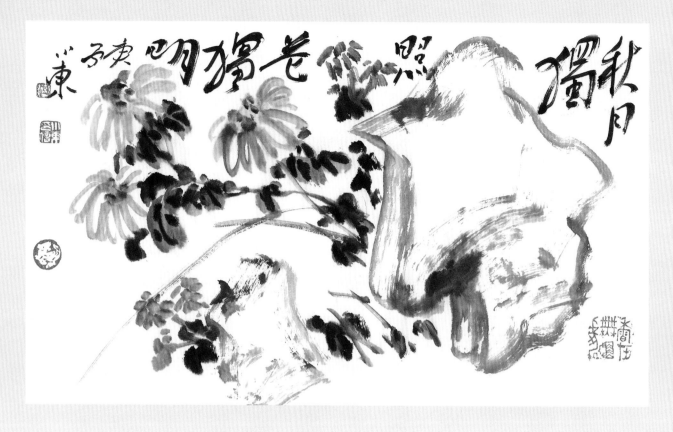

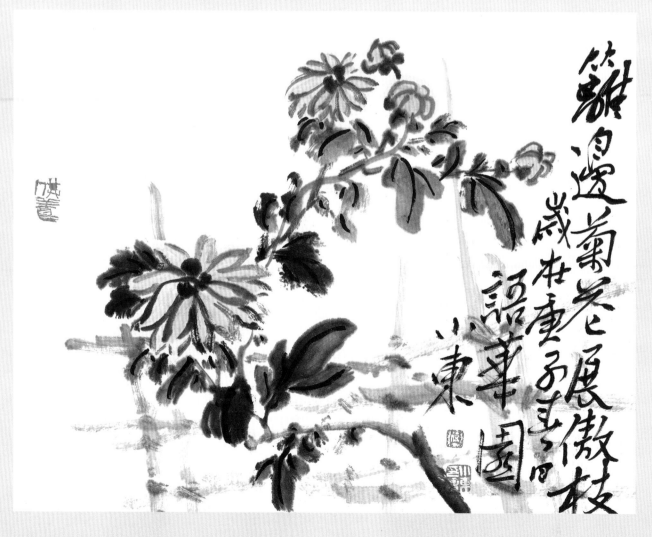

秋月独照花独明　34cm×56cm　伍小东　2020年

篱边菊花展傲枝　34cm×42cm　伍小东　2020年

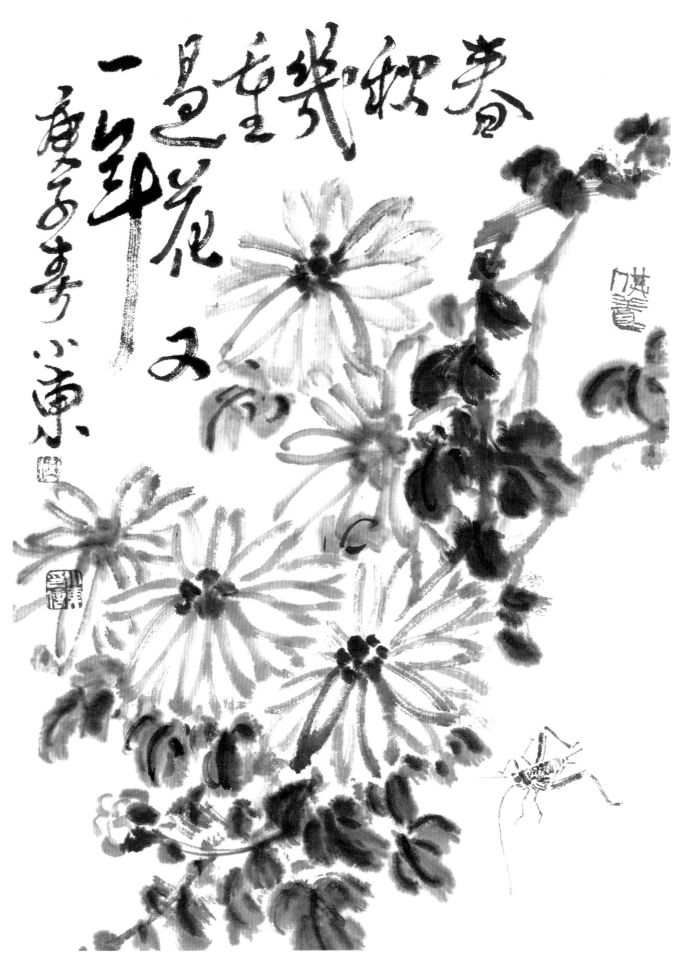

春秋几重过　花开又一年　35 cm×24 cm　伍小东　2020年

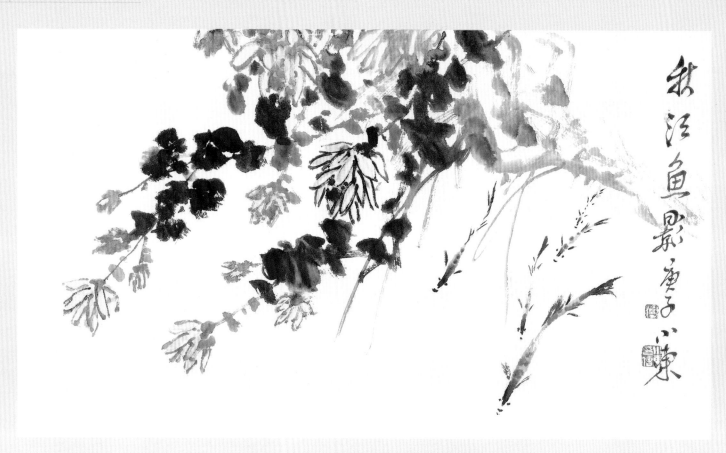

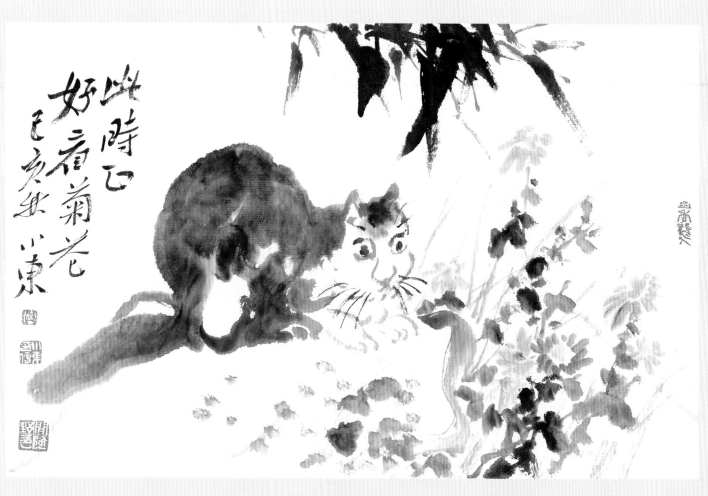

秋江鱼影　32 cm×56 cm　伍小东　2020年

此时正好看菊花　34 cm×54 cm　伍小东　2019年

菊花（明·唐寅）

故园三径叶幽丛，一夜玄霜坠碧空。
多少天涯未归客，尽借篱落看秋风。

小饮赏菊（宋·陆游）

菊得霜乃荣，性与凡草殊。
我病得霜健，每却稚子扶。
岂与菊同性，故能老不枯。
今朝唤父老，采菊陈酒壶。
举袖舞翩仙，击缶歌乌乌。
秋晚遇佳日，一醉讵可无！

陶令篱边色 罗含宅里香 43cm×22cm 伍小东 2020年

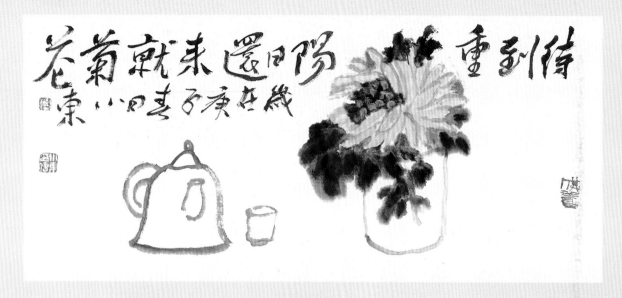

待到重阳日　还来就菊花　20cm×50cm　伍小东　2020年

野径趣自清　68cm×56cm　伍小东　2020年